法書至尊

柳公權玄秘塔碑

上海書畫出版社

法書至尊·中国十大楷書

編委會

主任　王立翔

編委（按姓氏筆畫爲序）

李劍鋒　陳彤　孫暉

孫稼阜　張恒烟　馮磊

楊勇

責任編輯　孫稼阜　孫暉　李劍鋒

釋文注釋　俞豐

前言

中國書法已綿延數千年，而始終內脈未斷，且能古今無障礙承傳，可謂世界藝術之瑰寶。

然而中國書法歷朝佳作燦如星瀚，要真正認識、學習書法藝術，並將其藝術發展過程中湧現的堪稱典範的法帖精選彙集，最真切地呈獻給習書者。何以爲「法帖」？以今人之評價準則，可歸結爲這樣數點，即藝術水準公認最高、師法者最衆、傳播範圍最廣、版本價值最珍。歷史上刊行過諸多法帖，因其稀有，過去大多爲王公貴族、收藏巨子們深藏，常人能得一二以睹真容，實已平生幸事。如今，隨着印刷技術的高速發展，可稱典範的法帖珍寶亦可全信息地化身千萬，供大衆欣賞與學習。

「法書至尊・十大」系列，以書史爲縱，書體爲橫，囊括了數千年書法史上篆、隸、真、行、草中最上乘之作，是本社繼廣受讀者贊譽、暢銷不衰的《中國碑帖名品》之後又精心打造的一套大型叢帖。本套叢帖的印製每種各分爲正本、附本，正本爲原法帖「本色」呈現，附本爲簡介、釋讀與歷代集評。既保持了原法帖真實信息的完整性，幾同真跡，又爲讀者對原帖的深入閱讀提供了重要參考。

其中「中國十大楷書」包括了書法史上《鍾繇宣示表》《王羲之黃庭經》《瘞鶴銘》《崔敬邕墓誌》《智永真書千字文》《歐陽詢九成宮醴泉銘》《褚遂良雁塔聖教序》《顏真卿顏勤禮碑》《柳公權玄秘塔碑》《趙孟頫妙嚴寺記》等最著名的楷書法帖，從中既可見楷書發展軌跡，又各具經典性。

楷書，又稱正書、真書、正楷，出之於隸，形體方正，筆畫平直，可作楷模，故稱楷書。始於東漢，通行至今。本套叢帖所選十大楷書，從東漢、晉、南北朝、隋唐，以至元代，跨度一千餘年；十件法書起於鍾繇之古雅，訖於趙孟頫之端嚴，既可見各時代風尚，又可見楷書風格流變，實爲千餘年楷書史之概括。自趙孟頫以後，歷元、明、清三代以至於今，雖亦近七百年，但楷書正脈多是於前人基礎上發展，鮮有如「十大楷書」所選之具典型意義的巨製，這個意義上，也可以說「十大楷書」縱貫了楷書史。

我們希望通過精心編撰、系統規模的出版工作，能爲當今書法藝術的弘揚和發展起到綿薄的推進作用，以無愧祖先留給我們的偉大遺産。

上海書畫出版社

清勁峻拔
晉法一變
——柳公權《玄秘塔碑》

晚唐書法一轉厚碩圓勁的盛唐氣象而趨於瘦勁。以柳公權爲代表的晚唐書家，雖未脫盡顏真卿的影響，依舊卓然獨立，自成一家。柳公權（七七八—八六五），字誠懸，京兆華原（今陝西耀縣）人。唐憲宗元和三年（八〇八）中進士，歷經唐德、順、憲、穆、敬、文、武、宣、懿、僖十帝。李聽鎮夏州，闢爲掌書記，因入奏，穆宗曰：「朕於佛廟見卿筆跡，思之久矣。」即日拜右拾遺、充翰林侍書學士，再遷司封員外郎。穆宗問其用筆之法，對曰：「用筆在心，心正則筆正。」帝悟其以筆諫。後改右司郎中、弘文館學士等。文宗復召侍書，遷中書舍人，充翰林書詔學士。開成三年（八四七），轉工部侍郎。武宗立，罷爲右散騎常侍。宰相崔珙引爲集賢院學士，判院事。累遷金紫光祿大夫、上柱國、河東郡開國公，食邑二千戶，進至太子少師。咸通初以太子太保致仕。咸通六年（八六五）卒，享年八十八歲，贈太子太師。與其兄公綽同葬耀縣阿子鄉讓義村。清乾隆年間陝西巡撫畢沅於其墓前立碑，上書「唐太子太師河東郡王柳公權墓」。柳公權書法勁健遒逸，自成一家，世稱「柳體」。其楷書與顏真卿齊名，後世以「顏柳」並稱，影響極大。其楷書代表作有《玄秘塔碑》《神策軍碑》《金剛經》等，尤以《玄秘塔碑》最爲著名。

《玄秘塔碑》，全稱《唐故左街僧錄內供奉三教談論引駕大德安國寺上座賜紫大達法師玄秘塔碑銘並序》，或稱《唐故左街僧錄大達法師碑銘》。裴休撰文，柳公權書並篆額，邵建和、邵建初鐫刻，立於唐會昌元年（八四一）十二月。楷書，碑高三百六十八厘米，寬一百三十厘米，二十八行，行五十四字。碑石已斷爲兩截，今在陝西西安碑林。此碑原石立於何處，在碑文中沒有明確記載，歷來說法不一。有說原立於唐長安興寧坊安國寺，有說立於長安長樂坡，尚無法確定。此碑立後不久，即入土，最遲在北宋末年再現於世。曾經宋人《金石錄》《通志·金石略》《寶刻類編》等書著録。碑文記述了唐代高僧大達法師端甫的生平及其所受恩寵，層次分明，文法上善用排比，每一段落後以「固必有……歟」句法爲結，銘詞亦以「有大法師……」爲結，此種手法，在碑文中十分罕見。

柳公權書法乃出自柳氏家學，而出入顏真卿、兼收歐陽詢的峭勁、虞世南的圓融、褚遂良的疏朗，取精用弘，神明變化，遂以方拓峭險，而別開生面。《玄秘塔碑》爲柳公權六十四歲時所書，乃其楷書中之上乘佳作。明王世貞《弇州四部稿》云：「此碑柳書中之最露筋骨者，遒媚勁健，固自不乏，要之晉法一大變耳。」明趙崡《石墨鐫華》云：「書雖極勁健，而不免脫巾露肘之病，大都源出魯公而多疏，此碑是其尤甚者。」明鄭真《滎陽外史集》云：「筆法剛勁嚴整，八法具存，如正人端士，峨豸正笏，特立廷陛而不可屈撓，殆與顏太師同出一軌。」

本書刊印之本爲上海圖書館藏宋代精拓本，清徐渭仁舊藏。碑額係朵雲軒藏舊本補配。

師碑銘　大達　街僧錄　唐故左

玄祕塔碑銘并序。江南西道都團練

觀察處置等使、朝散大夫、兼御史中

丞、上柱國、賜紫金魚袋裴休撰。正議大夫、守右散

騎常侍、充集賢殿學士、兼判院事、上柱國、賜紫金魚袋

柳公權書並篆額。玄祕塔者，大法師

玄祕塔碑銘并序　唐故左街僧錄、內　供奉、三教談論、引　駕大德、安國寺上座、賜紫大達法師

唐故左　街僧錄　大達法　師碑銘　唐故左街僧錄、內　供奉、三教談論、引　駕大德、安國寺上　座、賜紫大達法師

左街僧錄：掌理僧尼名籍、僧官補任等事宜的僧職。左右街，唐代長安有六街，分爲左三街，右三街。德宗貞元年間，置左右街大功德使，專門總理僧尼之名籍。唐憲宗元和年間，於兩街功德使之下設置僧錄，以雲邈爲右街僧錄，端甫爲左街僧錄。

引駕大德：即『引駕大師』，主導引天子車駕的高僧。據《佛祖統紀》卷七智威條注載，唐太宗時，封法華尊者智威爲引駕大師。得此封號的高僧極其罕見。

賜紫：古代朝廷敕賜臣下服章以朱紫爲貴，唐朝仿此制，由朝廷敕賜紫袈裟予有功德之僧，以表榮貴。

賜紫金魚袋：唐制，三品以上服紫袍，佩金魚袋；五品以上緋袍，佩銀魚袋；六品以下綠袍，無魚袋。官吏有職務高而品級低的，通常仍按照原品服色，但皇帝可以特賜紫袍、佩金魚袋，以示恩寵，便稱作『賜紫金魚袋』。

裴休：字公美。唐孟州濟源人，曾爲監察御史，玄宗時進同中書門下平章事，後罷爲宣武軍節度使，封河東縣子。精通佛學，是唐代著名的居士。

端甫（靈）骨之所歸 也。於戲！爲丈夫者，在家則張仁義禮 樂，輔天子以扶 世導俗，出家 則運慈悲定慧，佐 如來以闡教利生，背此（無）以爲達 道也。和尚 其出 家之雄乎！天水趙 氏，世爲秦人。初，母 張夫人夢梵僧，謂 曰：『當生貴子。』即出 囊中舍利，使吞之。 （及）誕，所夢僧白晝 入其室，摩其頂曰： 『必當大弘法教。』言 訖而 滅。既成人，高 額深目，大頤方口， 長六尺五寸，其音 如鍾。夫將欲荷 如來之菩提，（覺 生）靈之耳目，固必有 殊祥奇表歟！始十 歲，依崇福寺道悟 禪師爲沙彌。十七 正度爲比 丘，隸安 國寺。具威儀於西 明寺照律師，稟持 犯於崇（福寺）昇律 師；傳《唯識》大義於

戲：同「戲」。於戲：感嘆詞。讀作『鳴呼』。

額：額頭。

頤：面頰。

菩提：佛教指豁然徹悟的境界。

正度：正式剃度。

《唯識》：《成唯識論》的省稱。

威儀：威嚴之態度。形容起居舉動皆有威德儀範。即習稱的行、住、坐、臥四威儀。佛門中，出家的比丘、比丘尼，戒律甚多，且異於在家衆，而有『三千威儀，八萬律儀』和『僧有三千威儀，六萬細行，尼有八萬威儀，十二萬細行』等說。

持犯：保持戒律謂之持，侵犯謂之犯。此處爲偏義詞，是持守戒律的意思。

安國寺素法師通
涅槃大旨於福林
寺崟法師復夢梵
僧以舍利滿琉璃
器使吞之且曰三
藏大教盡貯汝腹
矣□經律論無
敵於天下囊括川
注逢源會委滔滔
然莫能濟其畔岸
矣夫將欲伐株杌
於情田雨甘露於
法種者固必有勇
智宏辯歟無何
文殊於清涼衆聖
皆現演大經於太

原傾都畢會
德宗皇帝聞其名
囊括川注逢源會委
道議論賜紫方袍
歲時錫施異於他
皇太子於東朝
風親之若昆弟相
與卧起恩禮特
隆憲宗皇帝數
順宗皇帝深仰其
幸其寺待之□賓
友常承顧問和尚
納偏厚而和尚
符彩超邁詞理響

安國寺素法師，通《涅槃》大旨於福林　寺崟法師。復夢梵　僧以舍利滿琉璃　器使吞之，且曰：『三　藏大教，盡貯汝腹　矣。』（諸法）經律論無　敵於天下。囊括川　注，逢源會委，滔　滔然莫能濟其畔岸　矣。夫將欲伐株杌　於情田，雨甘露於　法種者，固必有勇　智宏辯歟！滔滔（講　文）殊於清涼，衆聖　皆現；演大經於太　原，傾都畢會。德宗皇帝聞其名，徵　之，一見大悅。常　出入禁中，與儒　道議論。賜紫方袍，　歲（時錫）施，異於他　等。德宗皇帝聞其名，復詔侍　皇太子於東朝，　順宗皇帝深仰其　風，親之若昆弟，相　與卧起，恩禮特　隆。憲宗皇帝數　幸其寺，待之（若）賓　友，常承顧問，注　納偏厚。而和尚　符彩超邁，詞理響

《涅槃》：《大般涅槃經》的省稱。

囊括川注：形容學識富厚、充盈。

逢源會委：形容思想通達，條理明晰，深察源流之變。委：末，尾。

林：樹木。杌：樹木無枝，亦指樹椿。

文殊：『文殊師利菩薩』的省稱。文殊菩薩在佛教中象徵智慧、銳利、威猛，其像持劍、騎青獅。為釋迦牟尼佛的左脅侍，與司『理』的普賢菩薩相對。相傳文殊菩薩的説法道場為山西五臺山。清涼：即指五臺山之清涼寺。

方袍：即袈裟。因平攤為方形，故稱。

無何：不久。

德宗：唐德宗李适，年號為建中、興元、貞元。

順宗：唐順宗李誦，年號永貞，在位僅一年。

憲宗：唐憲宗李純，年號元和。

錫：通『賜』。

注納：比喻贈賜，施捨。

符彩：通作『符采』。指才華。

超邁：卓越高超，不同凡俗。

響捷：應對敏捷。

捷，迎合上旨，皆　契真乘。雖造次應　對，未嘗不以闡揚　爲務。縣是天子　益知佛爲大聖　人，其教有大不思　議之道，輔大有　爲之君，固必有冥　符玄契歟！掌內　殿法儀，錄左街僧　事，以標表淨衆者　凡一十年。講　《涅（槃）》、《（唯）識》經論，　處當仁，傳授宗主以開誘道　俗者凡一百六　十座。運三密於瑜　伽，契無生於悉地。　日持諸部十餘萬

真乘：謂真實深刻的教義。

縣：通「由」。

造次：匆忙、粗魯。此處是謙辭。

大不思議：超出理解和想象。

蒼海：此處通作『滄海』。

「朝廷方削平區夏，縛吳斡蜀，瀦蔡蕩郾」：此句指憲宗李純元和年間平息各地節度軍將之亂。元和元年，憲宗乃用兵討蜀，其後又襲取蔡州，斬李師道等，藩鎮跋扈六十餘年的局面基本得到控制。縛：擒縛。斡：斡旋、調解。瀦：蓄積，此處表示蓄養生民。蕩：平蕩。

緇屬：指僧衆。迎真骨：指迎佛骨事。《資治通鑒》卷二四○：元和十三年（八一八），『功德使上言：「鳳翔法門寺塔有佛指骨，相傳三十年一開，開則歲豐人安。來年應開，請迎之。」十二月庚戌朔，上遣中使帥僧衆迎之。』韓愈即因諫止此次迎佛骨之事而遭貶斥。

真宗：此處指佛教。毗：輔助。按，此處拓本作『毗□□政』，中殘二格，似缺兩字，但據《唐文粹》《宋高僧傳》均作『毗□□政』，中殘二格，似缺兩字，可知『大政』前本空一格，與本碑體例相合，可信。

冥符玄契：與神靈之意相契合，受到神靈的襄助。

端拱：清靜無爲的治道。

大政：作爲表率和榜樣。

標表：作爲表率和榜樣。

淨衆：指僧衆。

處當仁：處於當之無愧的重要地位。

日持：每日持誦經文。

宗主：此處指各僧寺的住持、職事之類的有道高僧。

無生：佛教謂沒有生滅，不生不滅。

悉地：此詞爲密教所常用，通常指修持密法之後所獲得的種種妙果。

三密：佛教指秘密之三業。即身密、口密、意密。口密又稱爲語密，意密又稱爲心密。主要爲密教所用。瑜伽：梵語『相應』之意。這句話的意思是說大達法師修行到身、口、意三業相協，與法身佛相契。

遍指淨土為息肩
之地嚴金之
法之恩前後供
縠十百万悲以崇

飾殿宇窮極雕繪
而方丈匡床靜慮
自得貴臣盛族皆
所依慕豪俠工賈

莫不瞻嚮薦金寶
以致誠端嚴而
礼足日有千數不
可彈書而和尚

即衆生以觀
佛離四相以修善
心下如地坦無丘
陵王公輿臺皆以

誠接議者以為成
極雕繪而方丈匡床
自得貴臣盛族皆
駕橫海之大航拯

迷途於彼岸者固
必有奇功妙道歟
一日西向右脅而
南原遺命茶毗得舍利

滅當暑而尊容
王竟夕而異香猶
爵其年七月六日
遷於長樂之南原

遺命茶毗得舍利
三百餘粒方熾而
神光月皎既燼而
靈骨珠圓賜謚曰

遍。指淨土為息肩之地，嚴金（經為）報 法之恩。前後供施 數十百万，悉以崇 飾殿宇，窮 極雕繪。而方丈匡床，靜慮 自得。貴臣盛族，皆 所依慕，豪俠工賈，莫不瞻嚮。薦金寶 以致（誠、彌）端嚴而 礼足，日有千數，不 可彈書。而和尚 即衆生以觀佛，離四相以修 善，心下如地，坦無丘 陵。王公輿臺，皆以 誠接。議者以為，成 就常（理）輕行者，唯和 尚而已。夫將欲 駕橫海之大航，拯 迷途於彼岸者，固 必有奇功妙道歟！ 一日，西向右脅而 滅。當暑而尊容（若） 生，竟夕而異香猶 鬱。其年七月六日， 以開成元年六月 遷於長樂之 南原，遺命茶毗，得舍利 三百餘粒。方熾而 神光月皎，既燼而 靈骨珠圓。賜謚曰

息肩之地：表示休息之地。

方丈匡床：一丈見方的安適坐床。

礼：古『禮』字。 金寶：黃金和珠寶。 泛指貴重財物。

四相：在佛教中有多種說法。依《金剛經》之說，則是對於生命現象的四種妄執，謂之四相，即我相、人相、眾生相、壽者相。

王公輿臺：古代十等人中，『王』『公』為最高貴的等級，『輿』『臺』為比較低微的等級。因此以『王公』泛指貴人，以 『輿臺』泛指操賤役者或奴僕。《左傳·昭公七年》：『天有十日，人有十等，下所以事上，上所以共神也。故王臣 公，公臣大夫，大夫臣士，士臣皂，皂臣輿，輿臣隸，隸臣僚，僚臣僕，僕臣臺。』

常理輕行：指弘揚衆生平等、衆生皆可成佛、忍辱自制思想的修行之道。據《法華經·常不輕菩薩品》載，有常不輕菩薩，又稱 常被輕慢菩薩、不輕菩薩。此菩薩恒禮拜贊嘆四衆云：『我深敬汝等，不敢輕慢。所以者何？汝等皆行菩 薩道，當得作佛。』此菩薩不專讀誦經典，但行禮拜。乃至遠見四衆，亦復禮拜贊嘆。修此行者，即爲『常不輕行』。

開成：唐文宗李昂年號。開成元年為八三六年。

脅：從腋下到肋骨盡處的部分。右脅：指『右脅臥』，又稱『獅子臥』，即右脅向下，兩足相疊，以右手爲枕，左手伸直 輕放身上的臥法。此爲比丘的正規臥法。佛教徒一般皆采用此一臥法，而禁止左脅臥（淫欲相）、仰身臥（屬阿修羅 之業）、伏臥（屬餓鬼之業）等臥法。

茶毗：梵語音譯，本作『茶毗』，意爲焚燒、火化。

長樂：當指長樂坡。在今陝西省西安市東北。

大達塔曰秘俗
壽六十七僧臘卅
八門弟子比丘比
丘尼約千餘輩或
皆爲達者於戲
大寺脩禪秉律分
講論玄言或紀綱
作人師五十其徒
家深道契彌固亦
和尚出家之雄
乎不然何至德殊
祥如此其盛也自
韶弟子義均自政
正言苔克荷先業
虔守遺風大懼徽
猷有時堙没而今
閤門使劉公法

愧辭銘曰
賢劫千佛第四能
仁哀我生靈出經
破塵教綱高張孰
辯孰分
有大法師如從親
聞經律論藏戒定
慧學深淺同源
後相覺異宗偏義
孰正孰駁
有大法師爲作霜
雹趣真則滯涉俗
休嘗遊其藩備其
事隨喜讚歎蓋無

「大達」，塔曰「（玄）秘」。俗
壽六十七，僧臘卅
八。門弟子比丘、比
丘尼約千餘輩，皆
爲達者。於戲！和尚（其）出
家之雄
乎！不然，何至德殊
祥如此其盛也？承
襲弟子義均、自政、
正言等，克荷先業，
亦以爲請。最深、
道契彌固，亦以爲請
休嘗遊其藩，備其
事，隨喜讚歎，蓋無
愧辭。銘曰：
賢劫千佛，第四能
仁。哀我生靈，出經
破塵。教綱高張，孰
辯孰分。有大法師，如從親
聞。經律論藏，戒定
慧學深淺同源，先
後相覺。異宗偏義，孰
辯孰駁。有大法師，爲作霜
雹。趣真則滯，涉俗

閤門使：今作「合門使」，唐末五代官名，掌供奉乘輿，朝會游幸，大宴引贊，引接親王宰相百僚藩國朝見，糾彈失儀。

隨喜：贊助他人行善事。

賢劫千佛：在佛典所述的宇宙循環成滅過程中，現在之大劫稱爲賢劫，賢劫中出現於世之千佛即爲賢劫千佛。

能仁：即釋迦牟尼。釋迦牟尼爲賢劫千佛中的第四佛，故說「第四能仁」。

經律論：佛教經典分經、律、論三藏。

戒定慧：指戒律、禪定與智慧。據《翻譯名義集》卷四謂，防非止惡爲戒，息慮靜緣爲定，破惡證真爲慧。學此三法可

紀綱：統轄僧寺寺務的僧職，乃監寺、執事之別名。

徽猷：美善之道。

達無上涅槃，故稱「三學」。此三學在聖者之身爲無漏，故亦稱「三無漏學」。

霜電：此處比喻糾偏斥僞，闡明正法。

駁：古同「駁」。

則流。象狂猿輕，鈎、檻莫收。枙制刀斷，尚生瘡疣。有大法師，絕念而遊。巨唐啓運，大雄垂教。千載冥符，三乘迭耀。寵，重恩顧，顯闡讚導。有大法師，逢時感召。空門正闢，法宇方開。崢嶸棟梁，一旦而摧。水月鏡像，無心去來。徒令後學，瞻仰徘徊。會昌元年十二月　廿八日建。刻玉册官邵建和并　弟建初鐫。

象狂：比喻妄心之迷亂如狂象。
猿輕：以心之散動如猿猴。
鈎：逮捕，捉取。
檻：檻車，囚車。
枙：塞於車輪下的制動之木。
尚生：蒼生。
瘡疣：比喻痛苦或禍害。
巨唐：大唐的美稱。
會昌：唐武宗李炎年號。會昌元年爲八四一年。

唐故左街僧錄內供奉

玄秘塔者大法師端甫靈骨之所歸也於戲為丈夫者在家則張仁義禮樂輔天子以扶世導俗出家則運慈悲定慧佐如來以闡教利生捨此無以為丈夫也背此無以為達道也和尚其出家之雄乎天水趙氏世為秦人初母張夫人夢梵僧謂曰當生貴子即出囊中舍利使吞之及誕所夢僧白晝入其室摩其頂曰必當大弘法教言訖而滅既成人高顙深目大頤方口長六尺五寸其音如鐘夫將欲荷如來之菩提鑿生靈之耳目固必有殊祥奇表歟始十歲依崇福寺道悟禪師為沙彌十七正度為比丘隸安國寺具威儀於西明寺照律師稟持犯於崇福寺昇律師傳唯識大義於安國寺素法師通涅槃大旨於福林寺崟法師復夢梵僧以舍利滿琉璃器使吞之且曰三藏諸佛祕密之藏汝當紹之自是經律論無敵於天下囊括川注逢原委會滔滔然莫能濟其畔岸矣

江南西道都團練觀察處置等使朝散大夫兼御史中丞上柱國賜紫金魚袋裴休撰

正議大夫守右散騎常侍充集賢殿學士兼判院事上柱國賜紫金魚袋柳公權書并篆額

夫將欲伐株杌於情田雨甘露於法種者固必有勇智宏辯歟無何謁文殊於清涼眾聖皆現演大經於太原傾都畢會既而誕辰升座禮迎錫紫方袍歲時錫施異於他等復詔侍皇太子於東朝順宗皇帝深仰其風親之若昆弟相與臥起恩禮特隆憲宗皇帝數幸其寺待之若賓友常承顧問注納偏厚而和尚符彩超邁詞理響捷迎合上旨皆契真乘雖造次應對未嘗不以闡揚為務繇是天子益知佛為大聖人其教有大不思議事當是時朝廷方削平區夏縛吳斡蜀潴蔡蕩鄆而天子端拱無事

詔和尚率緇屬迎真骨於靈山開法場於秘殿為人請福親奉香燈既而刑不殘兵不黷赤子無愁聲蒼生

驚浪者息凡十一年講涅槃金剛經論僧俗是真宗以開誘道俗者凡一百六十座運三密於瑜伽契無生於悉地日持諸部十餘萬遍指淨土為息肩之地嚴金寶為就日之容將欲以驚慈航之南又豈止乎經律論一百六十座運三密

淨土接誘而已哉報法之恩也其徒皆以僧臘若干報法之恩而闍維得舍利三百餘粒方熾而神光月皎既燼而靈骨珠圓賜諡曰大達塔曰玄秘俗壽六十七僧臘若干門弟子比丘比丘尼約千餘輩或講論以肩經律或高傳捶音以扣鐘禪

莫誠石而誌之唯銘曰賢劫千佛第四能仁哀我生靈出經律論開佛知見道常行事如來

向右圓則閼者以嚴其舉大而能仁公哀作霜雹趣真則滯涉俗則流洞寂默之源通圓明之妙用則貴於一切眾生

骨而為靈塔而就日以嚴之珠以嚴之以嚴其容嚴金寶以就日之容大秘殿宇窮極雕繪而方丈之間

徒皆以僧臘若干僧猶嬰其門弟子如此休嘗遊其藩備其事隨喜讚歎蓋有日矣故得以學之下其門弟子

沒而今有其四大法師為我作霜雹趣真則滯涉俗則流洞寂默之源通圓明之妙用則貴於一切眾生

賢劫千佛第四能仁哀我生靈出經律論開佛知見道常行事如來滅後微言不墜弘之在人道之雲布

正執劫千佛第四能仁哀我生靈出經律論開佛知見道常行事如來滅後微言不墜

大雄垂教千載冥符三乘菩薩羅漢彌勒龍華之會慈氏後學瞻仰徘徊個秉霜筠

去來徒合後學瞻仰徘徊個秉霜筠

會昌元年十二月廿八日建

一二四年川人龔回鰈刻王冊菁郡建和并弟建初籍

宋　朱長文《墨池編》

（公權）正書及行楷皆妙品之最，草不失能。蓋其法出於顏，而加以遒勁豐潤，自名一家。

明　王世貞

此碑柳書中之最露筋者，遒媚勁健，固自不乏，要之晉法一大變耳。

明　盛時泰

柳誠懸書學出自鄔彤，鄔彤出自懷素，而素自直溯永師者。大抵唐世字學極盛，然自魯公而下，其餘諸名家，數人同論，則具體而微，各觀則同工異曲。《玄秘塔》是柳書之極有筋骨者，刻手精工，唐碑罕能及之，故可寶翫。

明　董其昌《畫禪室隨筆》

柳誠懸書，極力變右軍法，蓋不欲與《禊帖》面目相似，所謂神奇化爲臭腐，故離之耳。凡人學書，以姿態取媚，鮮能解此。余於虞、褚、顏、歐，皆曾仿佛十一，自學柳誠懸，方悟用筆古淡處。自今以往，不得捨柳法而趨右軍也。

明　趙崡

書雖極勁健，而不免脫巾露肘之病，大都源出魯公而多疏，此碑是其尤甚者。

清　楊賓

此碑雖有脫巾露肘之病，去晉人堂奧尚遠，然指實氣充，沈着痛快，不在顏、徐之下，米南宮、趙子函諸君之言，豈足爲定論耶。

清　孫承澤

誠懸《玄秘塔》，最爲世所矜式，然筋骨稍露，不及《聖德》及《崔太師碑》。宋僧夢英等學之，遂落硬直一派，不善學柳者也。

清　王澍

唐初書學，首重歐、虞，至於中葉，盛稱顏、柳，兩家皆以勁健爲宗，柳更清瘦。《玄秘塔》故是誠懸極矜練之作，今石在關中，雖猶如故，然亦已其賴矣。

清　梁巘《評書帖》

歐書勁健，其勢緊。柳書勁健，其勢鬆。

清　梁同書

柳誠懸《玄秘塔碑》是極軟筆所書，米公斥爲惡札，過也，筆愈軟，愈要掇得直，提得起，故每畫起處用凝筆，每水旁作三點，末點用逆筆踢起，每直鈎至末一束而踢起，下垂如鐘乳，不則畫如笏，踢如斧，鈎如拘株矣，柳公云：心正則筆正，莫作道學語看，政是不得不刻刻把持，以軟筆故。設使米老用柳筆，

亦必如是。

清　吳德旋《初月樓論書隨筆》

董香光云：「學柳誠懸小楷書，方知古人用筆古淡之法。」予謂柳書佳處被退谷一語道盡，但娟秀二字未足以概香光。圍於右軍，未若柳之脫然能離。」孫退谷侍郎謂：「董公娟秀，終

清　劉熙載《書概》

柳誠懸書，《李晟碑》出歐之《化度寺》，《玄秘塔》出顏之《郭家廟》。

清　楊守敬《學書邇言》

柳誠懸書，平原以後，莫與競者。

清　康有為《廣藝舟雙楫》

誠懸則歐之變格者，然清勁峻拔，與沈傳師、裴休等出於齊碑為多。